# 伊秉綬 （1754～1815）

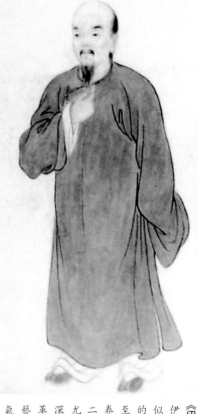

**《伊秉綬像》**

《伊秉綬像》

伊秉綬（1754～1815），字組似，號墨卿，為光祿卿伊朝棟的長子，祖籍於唐末從河南遷至福建寧化。生平見《清史稿》卷四八四、《清史列傳》卷七二。其書法藝術，四體皆擅，尤以隸書聞名，其運筆與結字深入漢隸之精髓，再加以變革，從而創造出他獨特的書法藝術，蘊含著雄壯寬博的金石氣及古韻蒼厚的書卷氣。（蕊）

伊秉綬，生於清乾隆十九年（1754），卒於嘉慶二十年（1815），字組似，號墨卿、墨庵，福建汀州寧化人，人稱「伊汀州」。伊秉綬博學多才，擅書法、篆刻、繪畫、詩文，乾隆五十四年（1789）進士，授刑部主事，遷員外郎，嘉慶三年（1798）出任廣東惠州知府，後授揚州知府，不久之後，因其父喪事而辭職離官，家居八年。嘉慶二十年，伊秉綬去京師，途經揚州而卒，年六十二歲。

進入清朝，清政府採取了一連串健全和鞏固自己統治的舉措，延用了大量明朝官員加入政府機構，恢復了科舉考試，積極安撫漢族知識份子等等。這些措施大大地爭取了漢人對新政權的認可，客觀上也使中國傳統文化在朝代更替、混亂複雜的社會環境下，避免受到太多的影響。

明代書法從明初「三宋」（宋克、宋廣、宋瑴）、「二沈」（沈度、沈粲）到明中期吳門書派的崛起，對於溫和典雅書風的繼承與發揚不遺餘力。晚明董其昌更是將此一古雅精妙的審美理想發展到極致，成為繼元趙孟頫之後的又一座高峰。明代大草的發展也相當引人注目，從初期的陳璧、張弼等人到中期及以後的祝允明、陳淳、徐渭等又達一座高峰。另外，在晚明個性解放思潮的影響下，書法界也掀起了一股離經叛道的變革風氣，出現了如張瑞圖、黃道周、倪元璐、王鐸、傅山等一批具有強烈變革精神的書家。他們的書風打破了陳規陋習，一反傳統的溫文爾雅、中庸之美的美學原則，獨抒性靈，或縱橫奇逸、或淋漓奔放，顯示了極強的個性和風貌。

清初的書風基本上是延承了明代的書風。由於董其昌書法在晚明巨大的影響和輻射力，加之康熙皇帝玄燁對董書的特別鍾愛與推崇，使得董其昌書法風格在清初空前盛行，學書者爭相仿效，而晚明具有背逆性格的變革書風卻因統治者日益嚴厲的文化鉗制而逐漸銷聲匿跡，雖有王鐸、傅山等人的作用也未能力挽狂瀾。然而，康熙、乾隆、嘉慶時期是帖學發展的高峰期，同時也是帖學盛極而衰的轉折時期，尤其是在道光以後，輾轉仿效面目單一的帖學書法明顯地暴露了其弊端，逐漸呈頹敗趨勢。另一方面，滿清統治者極端的思想文化控制使得一大批知識份子逃避經世致用之學而轉向金石考據之學。金石考據學的興起帶動了文人學者們對古代碑版銘刻研究的長足發展，從而引發了書法界對新的審美範圍的開拓，碑派書法由此應運而生。碑派書法以篆隸的學古為濫觴，其時著名的篆書家有錢坫、洪亮吉、孫星衍，著名的隸書家有桂馥、伊秉綬、陳鴻壽、何紹基等。

伊秉綬身處歷史上著名的康乾盛世。清確立之後，清朝政府一方面鼓勵墾荒，發展農業生產，改革賦役制度等等，一方面進行了長約一個世紀之久的對邊疆地區的用兵，到乾隆年間，清王朝達到極盛，國土幅員遼闊，西抵蔥嶺和巴爾喀什湖北岸，西北包括唐努烏梁海地區，北至漠北和西伯利亞，東到太平洋（包括庫頁島）南到南沙群島。但以後，從乾隆中後期到嘉慶、道光時期，貴族、地主、官僚等對土地瘋狂兼併使得土地高度集中，統治階級窮奢極欲的腐朽生活又導致了國家財政的極度匱乏，而且乾隆中葉以後，國家吏治敗壞嚴重，軍備嚴重廢弛，漢滿族群間矛盾深化。這一切都表明曾經輝煌一時的康乾盛世已開始走向衰退。

伊秉綬三十六歲中進士，以廉潔善政為

人所稱頌。在他四十六歲出任廣東惠州知府時，關懷民間疾苦，裁減淘汰陋習行規，執法如山，不畏豪強，一時名聲大振。當時有一個叫陸豐的惡霸，橫行街頭，敲詐勒索，打財劫物，無惡不作，老百姓人人聞風喪膽，伊秉綬設計了一個謀略抓獲其首領七人，斬殺棄市，大快人心。嘉慶六年（1801）歸善陳亞本反兵作亂，提督孫全謀卻擁兵自重，拒不發兵，伊秉綬於是派遣衙役七十餘人深夜直搗陳亞本老巢，將其餘黨羽狼狽而逃，抱頭鼠竄入羊矢坑。沒過多久，博羅陳爛屐又起事發難，伊據理力爭道：「發兵越遲，對老百姓的傷害就越厲害。」孫全謀爭執不過，在不得已的情況下給了伊秉綬三百兵力，伊見況無奈說道：「如果是偵探敵人虛實，三四個就足夠了，但是真正用兵打仗，三百人遠遠不足，以寡敵眾，只能敗事。」提督不聽伊秉綬勸諫，固執地命令游擊鄭文照率領三百兵力前往鎮

壓，結果如預料之中的那樣，只落得鄭文照一人落荒而歸，陳爛屐作亂遂成。陳爛屐起事成功之後，伊秉綬以其他事由引咎辭官，但由於將士百姓們的竭力相勸挽留才願繼續留在軍營之中。提督孫全謀擁兵不發不論，其標兵卓亞、朱得貴等人卻又私通賊黨縱容其放肆，做了敵人的頭領，伊秉綬知道後憤憤

不平，請求增援兵力，這時正巧遇上總督吉慶也因此事勃然大怒，伊秉綬於是被以失職縱匪之罪論處，蒙受其冤。不久，新總督倭什布走馬上任至惠州，將士百姓數千人替伊秉綬申訴冤情，皇上聽說後特赦免了他的罪行，官復原職後，發往南河，被授職任揚州知府。

伊秉綬不僅疾惡如仇，而且愛民如子，深得百姓擁戴。揚州地區發水災，剛被任命為揚州知府的伊秉綬便奉命調查高郵、寶應一帶的災情，他親自撐著小舟，遇到陸地就停下來勘察水情，調查災情的手記必定親自過目親手整理統計。到任之後的伊秉綬就立刻率領手下人不辭勞苦搶救災情，慰問百姓，有關賑災的問題哪怕是一錢一文都不苟地核對查對，有效杜絕了一些貪官污吏的作奸犯科。另外，伊秉綬又倡導鼓勵鄉間富商巨賈捐資廣設粥廠，救濟災民，以解災民饑困之急，當時救濟災民所耗費的銀兩數以萬計。其間，伊秉綬又嚴厲整頓治理民風，處死北湖大盜鐵庫

福建武夷山一景
（洪文慶提供）

伊秉綬的故鄉寧化，屬武夷山區範圍，而武夷山位在福建西邊，山區產茶、風景秀麗，文化古蹟亦不少，宋儒朱熹曾在山區講學著書多年。圖是武夷山區著名的九曲泛溪，流淺水清，乘竹筏順水而下，可觀賞兩岸武夷山風景，舟後是玉女峰，為武夷山著名的景點之一。（洪）

伊秉綬《臨漢衡方碑》
軸　紙本　138×37.5公分　日本私人收藏
伊秉綬書法藝術，以隸書最具藝術性與創作性。伊秉綬曾臨《衡方碑》，後來伊氏許多隸書作品的風格和結體，與該碑十分相似。（蕊）

釋文：少以濡術。履該顏原。兼脩季由。聞斯行諸。臨漢衡方碑。秉綬。

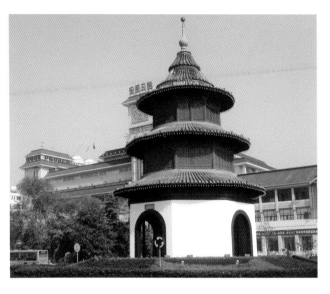

揚州文昌閣（馬琳攝）

文昌閣，俗稱文昌樓，位於揚州汶河路、三元路交叉處。建於明代萬曆十三年（1585），因是揚州府學的魁星樓，名爲「文昌閣」。舊日閣上懸有「邗上文樞」區額。伊秉授曾在此地任知府。

子等人，杖笞欺民狡猾的聶道和，使得當地民風治安大有起色。

伊秉綬承其父伊朝棟學，以宋儒爲宗。在惠州期間，建起豐湖書院，以小學、近思錄等教授學生，在揚州任職時，弘獎文學，集儒雅才藝於一身，當時有「風流太守」之美譽。伊秉綬死後，將士和百姓們依然懷念萬分，將他與宋代歐陽修、蘇軾和清代王士禎一起供奉著，祠廟被稱爲「四賢祠」。

伊秉綬還是一位美食家。速食麵堪稱是當今最爲流行的一種方便食品了，但您或許還不知道，速食麵食品的開創者就是伊秉綬。任揚州知府的伊秉綬喜歡與文人墨客宴遊唱和，因此府上常常是賓客盈門，宴席往往是剛開完一席，接著又是一席，廚師深感應接不暇，爲此，伊秉綬就想出一個辦法，叫人將麵粉和雞蛋加水和勻，擀成麵條，然後捲曲成團，晾乾後放入油鍋炸到金黃色保存起來，有來客時便取來這種麵放入碗中，加入開水沖泡，再放點佐料就成爲一碗香滑可口的麵條了。這種方法用來招待零星客人確實非常方便，此法傳出，人們便紛紛仿效，並將伊秉綬發明的這種麵條叫做「伊麵」，如今一些廠家還把生產出的這種速食麵稱爲「伊麵」。您也許更想不到，名揚中外的揚州炒飯跟伊秉綬還有著密切關聯！的確，揚州炒飯的名氣離不開伊秉綬的創新和傳播。凌雲超先生的《中國書法三千年》中說：「江蘇式的炒飯即蔥油炒飯是也，所不同的伊府廚師又錦上添花，再加上一些蝦仁和叉燒同炒，所以能味美逾恒，此味華南人士即稱爲揚州炒飯。」伊秉綬辭官離職後回到老家，他將此法也帶到了福建，並在他的著作《留春草堂集》中介紹了揚州炒飯的製作方法，這時的揚州炒飯已經不僅僅是揚式的了，還是粵式榮譜中的一道美食。

伊秉綬善於書法，尤以擅長古隸著稱於世，與時人桂馥齊名。伊秉綬早年以劉墉爲師，其行書、楷書曾師法劉墉，虛寂圓融，他的小楷清秀工整，後來他轉學顏眞卿行書，尤其學習《劉中使帖》筆法，將明代李東陽行書的結字特點與顏眞卿行書筆法相結合，形成緊密細瘦，圓勁流暢的獨特面目。伊秉綬行書突出和誇張了古人用筆和結字的某一特徵，在此基礎上工作了可以說較爲刻意的追求和強化，因此讓人感受到他的行書作品似乎是目無古法，信筆而成，無所依傍。近人馬宗霍《霎岳樓筆談》評其行書「獨其以隸筆作行書，遂入魯公之室」。伊秉綬後來專攻隸書，隸書是他書法的主要成就，他的隸書與其學習行書的方法如出一轍，他抓住了漢隸茂密雄偉這一特徵，在準確領悟了漢隸的品質氣格基礎上高度概括和變通，成就自己拙樸宏大的隸書特點。他著有《留春草堂集》等。《清史稿》、《國朝耆獻類徵》、《廣印人傳》有傳。

明末清初 傅山《高適五律》綾本 173.8×49.6公分 上海博物館藏

傅山（1606～1684），山西曲人，是當時具有強烈變革的書法家。明清尚奇之風與金石考古發現之關係密切，有清一代，部分書家繼續走奇崛之路，而伊秉綬的隸書、行書，亦存有「奇」風。

# 《節臨張遷碑》

軸 紙本 138.9×38.1公分 四川省博物館藏

此臨作原文爲：「中平三年，二月震節，紀日上旬。陽氣厥析，感思舊君。故吏韋萌等，僉然同聲。」書家臨作分爲三行，前兩行，行十字，末行九字，末行最後一格落五字行楷書款「張遷碑 秉綬」款下鈐白文印「所謂伊人」。伊秉綬此幅《節臨張遷碑》與其說是臨寫，還不如說是創作，至少可以叫做再創作。我們可以明顯地看出，此時伊秉綬隸書的筆法和結體已自成體系，他在臨寫時雖然眼睛對著字帖，但下筆時的用筆已帶有伊氏特徵，重頓鋪毫澀進，結體上他摒棄了原帖中字與字之間的散落變化，經過他的概括加工和取捨，使得臨作中的字與字無論是縱行還是橫列都顯得穩固而整飭，但是這種整齊劃一卻不是簡單的如排珠算子一般地毫無生氣，而是抓住了原帖中字態樸拙的

特點進行了誇張和強化，在他的作品中以較爲直白的線條和結構表現出來，細看起來，行列之間依然有參差錯落之變化，把生表現在微妙之處。下面我們來仔細分析一下原帖與臨作的區別所在。

「中」字由原帖的縱向取勢變爲臨作中的橫向取勢，縮短「中」中間的豎畫的長度，使得這個字更爲扁平樸拙。「年」字原帖中上兩橫富於變化，在臨作中作者捨棄了這種變化，而是不拘小節地寫成幾乎一樣長短，沒有任何變化的平畫，整齊而敦厚。「二」字作者將本來已經是不太明顯的波畫更加弱化。雁尾處只是稍稍提筆便上收了。這種將雁尾筆劃弱化的寫法在伊秉綬隸書中很爲常見，此種筆法去除了隸書俏麗的特點，更加樸實無華，是伊秉綬隸書風格重要表現點之一。「月」字由原帖中的橫向轉而縱向取勢。臨作中如果也是橫向取勢，則左邊的撇畫將毫無疑問地卷起向上，這與伊隸書整體風格顯然不太統一，因此取縱向，弱化撇畫過度上翹，這種變化其實與伊秉綬一貫地寧簡勿繁的用筆相吻合。「節」字在臨作中被壓扁

整篇當中卻不顯突兀。「聲」字作者改變了字的結構，使上下結構變成了左右結構，避免了與右邊「舊」字上下結構的雷同。

此作《臨張遷碑》，用筆沉雄厚重，爲了達到古樸敦厚的藝術效果，他在臨寫時捨棄了原碑的諸多變化以及弱化了許多不統一的因素，直率不做作，字字重心平穩，氣魄宏偉。但他也不是一味求統一而缺少變化，而是獨具匠心，在工穩中蘊涵許多意外之趣，剛中寓柔，柔中見剛，令人回味無窮。

化，上下部分的大小對比，右耳旁豎畫由斜勢變爲直勢，同樣爲了取得整飭的效果。「日」字在臨作中顯花俏的上翹撇畫，又拉長了捺畫，使整體風格統一而且重心平穩。「韋」字在原帖中上小下大，臨作中處理成寬窄基本一致，在

上撐開填滿左右空間，把「日」字寫成了「日」字。「君」字撇畫左移使中宮寬鬆，左右撐開，顯得穩固異常。「吏」字同樣弱化了略顯花俏的上翹撇畫，使整體風格顯得簡勿繁。

東漢 《張遷碑》局部 186年 明拓本

北京故宮博物院藏

全稱《穀城長蕩陰令張君表頌》，簡稱《張遷表》，原石現存山東泰安岱廟。此碑於東漢靈帝中平三年郵山東穀城縣官員發起爲前任縣長張遷而立的德政碑。後世金石學者評論此碑書體書風格「古直蒼渾」，視爲傳世漢碑中風格雄強的典型作品。

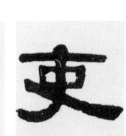

伊秉綬《臨張遷碑》與原碑拓之對照
上：伊秉綬的字
下：張遷碑的字

清 桂馥 《語摘》 紙本
116.5×67.5公分
天津市藝術博物館藏
桂馥(173~1805)，字冬
卉、未谷，號雩文，山
東曲阜人，官至南永平
知縣。此幅隸書結體工
整，用筆勁健，筆法精
妙，氣息醇古樸茂厚
重，姿態道潤。
釋文：嵇康陁心以遺論
阮籍使氣以命詩殊聲而
俗韻異翻而同飛蕭然物
外史 桂馥書於潭西精舍

中平三年二月上旬陽嘉元故吏韋萌等

張遷碑

嵇康陁心已遺論阮籍使氣以命詩殊聲而俗韻異翻而同飛

蕭然物外史桂馥書於潭西精舍

# 《隸書壽泉大兄屬書》

1797年 軸 紙本 91.5×20.5公分
私人收藏

「藉素爲基依儒習性，研書賞理專文奏懷」。題款「壽泉大兄屬書並請政之，嘉慶丁巳歲三月弟伊秉綬」，下鈐朱文印爲「客子墨卿」、「所謂伊人」、白文「秉綬之印」。此幅隸書工整、穩重、古拙、質樸，體現了伊氏隸書的一貫特色。伊秉綬以篆筆作隸，絢麗拙樸、高古博大，被譽爲乾嘉八隸之首。

從結體上，此幅作品有三個主要特點，一是橫筆。伊秉綬隸書中的橫筆一直是蠶頭蠶尾，幾乎每一筆劃皆直。在此幅作品中，伊秉綬也將橫筆處理成一樣長短、粗細沒有明顯的波磔，非常規整、有序。但是這看似平常的粗細相等的平行線，伊秉綬卻是非常認眞地對待它們，可以從作品中看出

每一筆從起筆、運筆到收筆，位置可說十分準確，同時也使整幅作品顯得穩重與沈著。

第二個特點是挑筆的處理。如果不仔細看，感覺不到挑筆的存在，因伊氏將挑筆處理得很微妙，並沒有像漢隸中那樣擁有明顯的挑筆，但是卻施行了挑筆的效果，這便是伊氏隸書的絕妙之處。伊氏的隸書沒有誇張的燕尾波挑，而是筆法意到便止，在若有若無之間，使人覺其挑之意卻不見其挑之形。

第三個特點是字的飽滿。伊秉綬寫字都會將每個字的四角撐滿，看起來很飽滿，顯得外緊內鬆，有張力。比如「理」字，左邊的「王」偏旁寫得很長，與右邊的「里」字同高，這樣的處理使整個字顯得飽滿而有

力，框架很堅實，而內部就會顯得比較寬鬆、通透。緊和鬆這對矛盾體就在一個字中體現，表現出伊秉綬對隸書的書寫駕馭能力，同時也展示了其隸書的美學價值，整幅作品看似簡單，筆劃直拙，不特別強調美感姿態，但是細細看來卻是非常生動。比如「素」、「賞」中的兩點寫得就相當有意思，很隨意的兩點，但是卻很有力，也非常有份量；「爲」字中的四個小圓點將原本生硬的字變得生動起來，同時也起到了方和圓的對比效果。雖然每個字看似都很簡單，但是每筆寫得都非常不易，伊秉綬能將每個字都寫得很穩重，並且每筆都散發著金石味道，所以其隸書又透出古拙的效果。

**清 錢大昕《七言聯》** 紙本 118×30公分 吉林省博物館藏

錢大昕（1728~1804）字及之，號辛楣等，爲乾嘉學派的重要學者之一。大昕書法以隸書最佳，此隸書聯質樸高古，有漢碑之俊逸風貌。

**清 趙之謙《語摘》局部** 紙本 123.3×56.5公分 上海博物館藏

趙之謙（1829~1884），浙江會稽人。隸書中參用北魏楷書筆意，字裏行間筆意顧盼、朝向偃仰，又各具意態，寓勁挺於流動之中。筆筆中鋒，力透紙背。

清 陳鴻壽《隸書七言聯》　　　紙本　日本私人藏

陳鴻壽（1768～1822），字子恭，號曼生，又號老曼，浙江錢塘（今杭州）人，為西泠八家之一。隸書結字奇特，用筆帶顏，有金石味，在隸書中獨樹一幟。

秋園大雅之屬

曼生陳鴻壽

書對聖賢為師友

蒹葭風雨留僊鐘

伊氏隸書的特色：
1、蠶頭蠶尾。2、絕妙的挑筆
3、結字飽滿。4、趣味生動的點

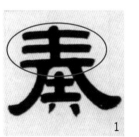

籍素為基伍儒習性

研書賞理敷文奏懷

壽泉大先屬書並請政之　嘉慶丁巳紫三月弟伊秉綬

# 《隸書五言聯》

1807年 紙本 109.3×25.3公分
北京故宮博物院藏

此聯正文計十字，為「為文以載道，論詩將通禪」。上款「書為舫西先生侍禦尊兄詩將通禪」。上款「書為舫西先生侍禦尊兄正」，末款「嘉慶丁卯花朝 愚弟伊秉綬正」，末款「嘉慶丁卯花朝 愚弟伊秉綬鈐「墨卿」（朱文）、「東閣梅花」（朱文）印，引首鈐「宴坐」（白文）印。「嘉慶丁卯」即西元1807年，當時伊秉綬已五十五歲，所以此幅作品屬他的晚年之作。

伊秉綬生活的乾隆時代，出土的金石碑版較多，考據之風盛行，又有阮元、包世臣的推崇北碑，金農、鄭燮、鄧石如等碑學大師的實踐，造成了伊接受書法新潮的客觀環境。同時在主觀方面，他也是刻苦研習碑刻，學習前人的經驗，形成了自己獨特的風格。他的隸書筆力雄健、穩重、沉實，挺拔、渾厚，明顯熔鑄了《衡方》、《張遷》、《禮器》等碑的優點。

從結體上講，這件作品少了刻意的雕琢之氣，用筆直率，毫無做作之意。字字飽滿而撐滿四周，一任自然，因字立形，看似平常、簡單，但細看卻是韻味十足。伊秉綬學隸書上追漢魏、六朝碑刻，融篆入隸，因此他的書法古勁又富金石味。他的隸書點畫很少有明顯的波磔，更多的是篆書的均勻圓潤的痕跡，結字規整，並且多用圓筆。作品中，點的處理就很特別，在「為」和「道」字中的兩點，同樣處理成圓形，但不再是圓點，而是小圓圈，這既是與大局的協調，又中的點都用小圓點寫成，形式上顯得很古樸，又與整幅作品的圓潤效果相和諧。「禪」字中的兩點，同樣處理成圓形，但不再是圓點，而是小圓圈，這既是與大局的協調，又不同於前兩字的處理方式，這樣一來，在不破壞整體的情況下求變化，就顯得格外生

動、活潑。儘管伊氏的用筆總體上較為圓潤，但卻不嬌不媚，一股率真質樸的金石之氣躍然紙上。

這種質樸的書風是由於另外一個很重要的特點—橫細豎粗造成的。很明顯可以從作品中看出豎畫用筆粗重而橫筆略細，強化了豎筆而弱化了橫筆，突破了傳統隸書的結構和筆法，獨闢蹊徑，自成一格。縱向上筆劃的突出處理加強了視線的上下的打量，產生了縱向的視覺效果，尤其像「載」、「通」、「禪」三字，格外加粗了豎筆，使字顯得挺拔俗，渾厚而華滋。

另外，伊秉綬的隸書方嚴而不刻板、凝重而有韻致、清雅而且古樸，具有很高的美學價值。

而剛毅。在用筆的技巧上，他以嚴格的中鋒運筆，線條潔淨圓潤，起筆時多以圓筆為主，藏頭護尾，法度森嚴。筆劃光潔精到，但無傳統帖學的柔美嫵媚，用筆簡潔樸拙，但無石碑的斑駁殘痕。伊秉綬晚年的書體，善用濃墨，烏亮如漆、光亮如新、色澤柔潤、氣韻生動。氣息淳樸自然，超凡而脫

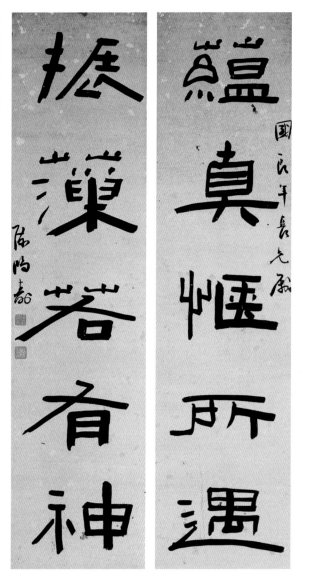

清 陳鴻壽《五言聯》 紙本 日本私人收藏

這是陳鴻壽另一幅少見的傳世隸書，其隸書學漢代碑版，深獲漢人書意，《桐陰論畫》謂鴻壽「八分書尤簡古超逸、脫盡恒蹊」。此件作品灑脫超逸，別具一格，為其代表之作，由於書寫行間疏朗，整體書風與伊秉綬的隸書相較起來更加恬淡。

論詩將通禪
為文以載道

神君儴人高下等
蒼官青士左右封

伊秉綬《隸書七言聯》1813年
灑金箋紙
162.7×32.9公分
美國普林斯頓大學美術館藏

這件是伊秉綬另一幅晚年所作的七言聯。很清楚可見伊秉綬鑽研秦漢六朝碑版的功力，到了晚年筆力更加強勁，力透紙背；每一筆劃粗細均勻，直筆但筆鋒起收相當內斂，整體結字簡潔正方。（慈）

9

# 《隸書五字橫幅》

1812年 紙本 32×130.5公分
北京故宮博物院藏

隸書橫幅「華嶼讀書堂」。款署「簡田十六先生雅屬並正 秉綬 嘉慶壬申歲」，鈐「墨卿」(朱文)、「東閣梅花」(朱文)、「墨庵」(朱文)印。時年六十歲，是晚年所書。

伊秉綬擅長大字隸書，且愈大愈壯，具雄傑之勢。後人謂其書無唐後法，如漢魏人舊跡，頗有獨到之處。此作筆劃平直，墨色濃厚，結字方正，用筆粗細變化不大，全依布白而呈現出與眾不同、迥異的特色。此作體現了伊秉綬隸書成熟期的大而壯特點，橫平豎直，使用平行線，字大而壯。

在此作品中，伊秉綬大膽使用平行線，雖然橫畫平行排列多條，但長短變化甚少，並捨棄了漢隸的波磔、出挑，把左波右磔分別先作向下的豎筆，然後再左右彎出，但這並沒有影響氏隸書的藝術表現力。他的平筆劃並非平滑直過、毫無內涵，而是蒼渾勁健、氣韻生動，起收筆處還帶有北碑的方折，氣勢宏大、凝重整肅、力能扛鼎。這種平直方正的用筆恰恰在視覺上給人以強烈的衝擊力和擴張力。清代趙光《退庵隨筆》中評價：「遙接漢隸眞傳，能拓漢隸而大之，愈大愈壯。」此外，用筆的方整也爲他隸書整飭磅礴的藝術風貌奠定了基礎。試想，如果他仍然沿著傳統漢隸一波三折的筆法模式，那麼想要追求的整體感等勢必要削弱。

伊秉綬還是個布白的高手，此幅作品對空白的處理相當精彩，其中對「口」的空白留得特別多，並且整體趨勢是橫向的，這樣很符合橫幅的特點，但是經過對豎筆的強化，就顯得和諧，而不會感覺到過分的扁平。此橫幅字較少，所以字與字之間的關係就顯得特別重要。第一個字筆劃較少，所以寫得較大。而「嶼」和「讀」兩字是左右結構的，在橫幅中會顯寬，但他將這兩個字處寫得較小，「與」字中的「山」旁寫得較靠近，這樣從視覺上就顯得緊湊，而不會有加寬的趨勢。「嶼」字中的「山」旁寫得較大，與「讀」字的「言」旁本身橫筆較多，所以相對要寫得較窄。這樣的處理使作品顯得嚴整而和諧，尤顯古拙、大氣，但是筆筆精緻、到位。左邊行書款三行，清潤可愛，與右邊隸書正文對比鮮明、主次分明、相應成趣、和諧統一。

伊任揚州太守時，與「揚州八怪」情投意合、互磋書藝。其書法濃墨粗筆，卻方嚴而不刻板、凝重而有氣勢，有金農之濃、鄭燮之怪，一筆千鈞、粗獷壯實。這種嚴正壯麗又帶有金石味的風格正適合橫幅的特點。

伊秉綬到晚年，追求自己認定的三十二字美學境界，「方正、奇肆、恣縱、更易、減省、虛實、肥瘦、毫端變幻，出乎腕下，應和凝神造意，莫可忘拙。」這三十二個字是他對自己一生的藝術經驗的總結，並遺留給自己兒子念曾。這時的隸書，可謂達到了爐火純青的地步。「方正」是隸書結體的根本，在「方正」的基礎上，進而蒼健遒勁，之後才會發展到「奇肆」、「恣縱」，而「肆」與「縱」又都是從意境中表現出來的。「更易」、「簡省」，是指字形的更換和筆劃的省略；「虛實」指的是運筆要虛實相輔，字的結體和佈局要虛實得宜；一字之中筆劃有肥瘦，一篇之中字體也有肥瘦，互相映襯。

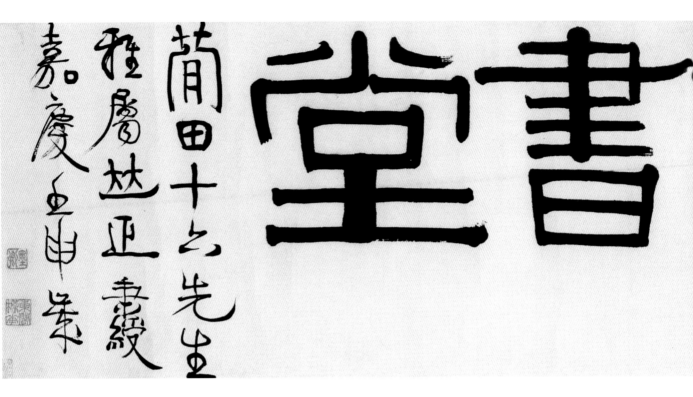

東漢《史晨前碑》局部 169年 明拓本
北京故宮博物院藏拓本

《史晨碑》又分前碑，後碑，前碑於建寧二年碑刻《史晨碑》，後碑於建寧元年刻成，故有所謂先刻元年轉後面。原石存於山東曲阜孔廟，（見《賞書—書體介紹》第14頁）。此碑字體在現傳漢碑中，風格端莊典雅與用筆方整，爲伊氏隸書整飭磅礴的藝術風貌奠定基礎。清人方朔認爲此碑爲「八分正宗也」。（慈）

清 金農《節臨西嶽華山廟碑》 紙本 152×45公分 上海博物館藏

揚州八怪之一的金農(1687～1763)，字壽門，號冬心。嗜古好學，工金石、書畫、詩文，尤其書學漢隸，樸厚見長，自創「漆書」。筆法參入三國吳《天發神讖碑》篆意，取其神，變其意，形成獨創的「漆書」。結構簡明，橫畫方截寬扁，豎畫細長，墨色濃厚，以拙爲妍，一任自然。

清 鄭燮《論書》 1750年 軸 紙本 167.8×43.5公分 北京故宮博物院藏

伊秉綬任揚州太守期間，相當欣賞名謀一時的揚州八怪創作精神，所以其書寫精神，多少受這些老前輩的影響。揚州八怪之一的鄭燮(1693～1766)，字克柔，號板橋。鄭板橋隸書的奇，一方面在於其以蘭竹筆法剏「六分半書」，如《墨林今話》云：「板橋書隸、楷參半，自稱六分半書，極瘦硬之致，亦間以畫法行之。」另一方面其章法錯落、「亂石鋪街」。（慈）

# 《隸書六字橫幅》

上海朵雲軒藏　紙本　橫幅　39×121公分

本幅體現了伊秉綬隸書的獨特魅力。從結字上講，伊秉綬仍然非常注重對橫筆的刻畫，而此橫幅中的字又是有相當多的橫筆，更能體現出伊秉綬獨具特色的隸書創作。比如說，作品中有兩個「長」字，伊秉綬將它們處理得不一樣，第一個「長」字橫筆尤其粗，作為橫幅之首顯得尤其壯實。第二個「長」字就寫得相對細一些，但略微大些。筆劃處理也不同，尤其是捺筆，第一個字的捺伸出，而第二個字轉折向下。一個是向外的張力，而一個是向內的收斂；一個圓潤，一個方折。這樣的對比使作品看起來更豐富，更有節奏感。作品中的「樂」和「之」字寫得相當有趣，儘管「之」字的筆劃很少，但是經過他的一番處理，變得生趣盎然。

從用筆上看，起筆逆入，或圓或方，輕字，那麼布白講的就是如何寫好一個字，像刻刀入石頓提筆，澀進徐行，力裹筆中，像刻刀入石又稱章法。有的人把它與寫文章作對比，認暢達前進的聲音。平畫自然提筆上手，波畫為結體相當於文章的遣詞，而布白則相當於則弱化了過分俏麗的雁尾，更顯得古穆質文章的謀篇佈局。僅掌握了辭彙，文章沒有樸。豎畫多數比橫畫粗，凝重有力，加強了起承開合、波瀾變化的謀篇構思，不能成為節奏對比。從佈局來看，顯示出伊秉綬布白好文章。同樣，只知道結體，不懂得布白，的高超手段。由於此作品字數較多，所以一也創作不出好的書法作品。據說清代書法家行展開會比較長，那樣就顯得散。但伊卻用何紹基晚年居歷下，附近有一個姓廖的善寫了不同尋常的做法，把兩字處理成一列，但字，有人問何紹基廖某的字寫得如何，何大每列又不都是兩字，這樣看上去既活潑又緊笑說：「廖某只知寫一個字耳，寫一個字很湊。另外在落款處，伊秉綬將自己的款與最好，寫許多字便不成篇章」。這就是說，廖某後一個「居」字靠得相當近，在這字的一撇好字只知結體，不瞭解布白。因而像廖某這方折。這樣的對比使作品看起來更豐富，更類人只能是個「寫字匠」，而不能算書法家，映，二者好像完全融合在一起了，款與主體所以從此處得知學習布白也是學習書法的一之上下題字，一方面使整幅作品緊湊，另一個不可忽視的重要課題，而伊秉綬便可稱得方面又使款與「居」字之間產生了關係。仔上是布白的高手。細看這兩者，一粗一細、一大一小，相互輝如果說結體講的是如何安排寫好一個結合在一起，形成了完整的一幅作品。

清　鄭簠《陶潛時運一章》　紙本　171.8×56.1公分　遼寧省博物館藏

鄭簠（1622～1693）、字汝器、號谷口。橫畫作蠶頭雁尾，勁健飄逸，筆法酣暢，在佈局上有漢碑行列整齊之勢。朱彝尊評其隸書「屹如柱杵」、「綿如煙雲」。

12

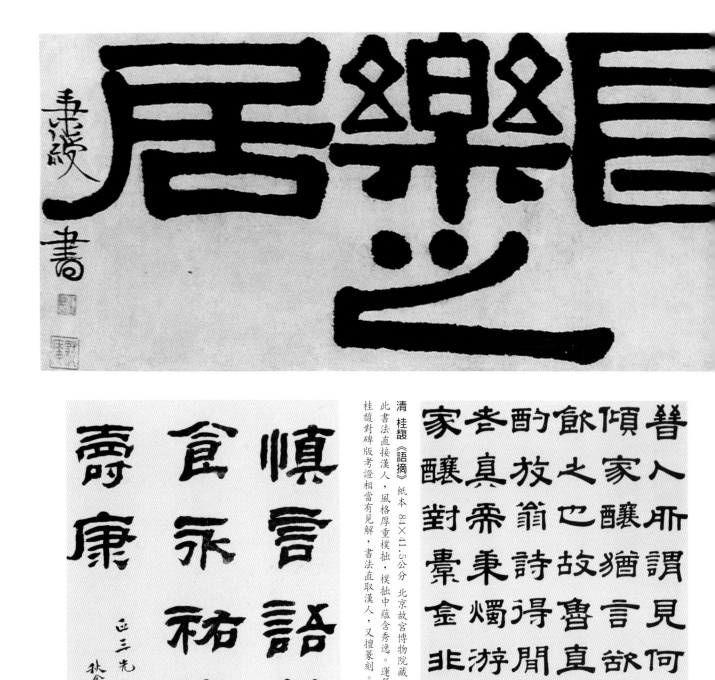

清 桂馥《語摘》 紙本 84×41.5公分 北京故宮博物院藏

此書法直接漢人，風格厚重樸拙，樸拙中蘊含秀逸。運筆沉穩，體勢雄強，通篇字體工整，在規整中有變化。

桂馥對碑版考證相當有見解，書法直取漢人，又擅篆刻。

普人所謂見何次道飲令人欲
傾之已家釀猶言欲傾家以釀酒
酌真希秉燭游間何惜傾家資以釀
家釀對彝金非是

酒真希秉燭游間何惜傾家資以釀
酒以漸繼
知白先生屬其家侈示見案拙贖
書此寺郎曲阜桂馥

清 黃易《警語》 紙本
59.5×39.9公分
上海博物館藏

黃易（1744～1802）字大
易，號小松，浙江杭州
人，約早伊秉綬十年左右
的同期書法篆刻家。此件
隸書氣勢博大，並以篆意
入隸，但字的筆劃多有圓
意；線條富有動勢，尤其
筆劃出鋒時，刻意強調挑
筆之勢，結體方峻樸茂，
貌似平實，內含空靈。

順言語節歈
食永祐慶長
壽康

正三先生棊敎
秋盦易棊書

13

# 《臨古法帖一則》

1804年 軸 紙本 93.5×43.8公分
北京故宮博物院藏

釋文：世南近臂痛發，書不堪觀縷也。十三日遺書，得書為慰可言也。手山十地屬秉綬。

此軸節臨唐代虞世南《臂痛帖》，該帖宋時曾收入《閣帖》，伊秉綬只臨寫了首尾部分。款署「手山十弟屬 秉綬 嘉慶九年四月八日重遇于邗上」，下鈐「墨卿」（朱文）、「伊秉綬印」（朱文），引首鈐「宴坐」（白文）印。嘉慶九年（1804），伊氏五十二歲。

眾所周知，伊秉綬是清代擅長隸書的碑學大家，他的草書一般在其隸書作品題款中可一睹尊容，單單寫成草書的作品極罕見。此草書臨帖軸便是一例，是我們欣賞伊秉綬草書彌足珍貴的資料。

嚴格地說此軸書法行草相間，個別筆劃尚存章草意韻，與《閣帖》原本有較大差

唐 顏真卿 《祭姪文稿》局部
758年 紙本 28.8×75.5公分 台北故宮博物院藏

伊秉綬書法受顏真卿（709～785）影響相當很大。顏真卿，字清臣，京兆（今陝西西安）人。此行書稿，共二十三行，二百三十五字。歷來評此作品，因為文稿之故，書寫自然。筆法神采飛揚，用筆蒼勁婉遒，氣勢雄渾，後人皆視此作品為顏書中之赫赫名蹟。

別，而更多地體現出伊氏自身的書法特徵。章草是一種快速的隸書體，所以又稱「隸草」，有別於之後出現的今草，代表作為史游的《急救章》。章草的體勢沿有隸書的法式，如章草的橫畫末筆上挑，左右波（撇）（捺）分明，但其筆劃縈帶處往往有細如遊絲、圓如轉圓的牽連，這是隸書所無，而今草中常有的。但字字獨立，這點又區別於後世的今草。總之，寫章草，橫豎古樸如隸，筆劃縈帶處則旋轉如今草。章草筆劃平正，不像今草那樣歪斜取勢，筆法要有隸書的淵源，內涵樸厚的意境。

此軸字距小而行距大，章法疏朗寬鬆，行行意守中線，上下貫通，極富行氣，字的結構外緊內鬆，字與字之間偶有縈帶，脈絡清晰。表現在用筆上，此作筆筆中鋒，篆籀氣息濃厚。如「書」、「三」、「不」等，線條柔中寓剛，剛中見柔，在轉折處多易方為圓，如「書」、「臂」等字，不露圭角，圓轉凝重。此幅作品筆法流暢矯健、牽絲連綿。既不失原帖之精神，又有雄渾婉麗、灑脫自然的個人風格。

伊秉綬的草書師法唐人，他提煉了唐代書家用筆和結字的特點，形成自己獨特的風貌特徵。中唐書法繼承了初唐入世的審美態度，在繁榮昌盛的時代背景下，無論行書還是草書都對初唐風貌來了一次革命，擺脫了二王以來清朗俊逸和清新流麗的模式，開創了截然不同的以豪放渾厚為典型的時代書風，這是一次意義深遠的革命。

伊秉綬草書用篆隸筆意書之，饒有趣

味，從這當中我們可以明顯看出他受到顏真卿的影響，可以說，無論是用筆還是結構都無不入魯公之室。用筆方圓相濟，流暢從容，線條圓渾凝重，結體穩固舒展，寬博有張力，顏魯公行草書圓潤蒼渾的氣質特點在這裏得到了極為充分的體現。「盛唐諸公詩，如顏魯公書，既筆力雄壯，又氣象渾厚」（嚴羽《滄浪詩話》）。但是伊秉綬的草書更古，顏真卿的草書相對流暢、秀麗。伊的草書也有孫過庭的空曠、圓潤，但孫過庭的草書更乾淨利索，峻拔剛斷。孫過庭所作《書譜》，「濃潤圓熟，幾在山陰堂室，後放復縱，有渴猊游龍之勢」（王世貞《藝苑卮言》）。「用筆破而愈完，紛而愈活」（劉熙載《藝概·書概》）。

唐 孫過庭 《書譜》局部
687年 卷 紙本 27×892公分 台北故宮博物院藏

孫過庭（約618～698），一說其名原為虔禮，字過庭，吳郡人。其草書乾淨利索、峻拔剛斷，字與字間少牽絲連帶，卻氣韻相連。

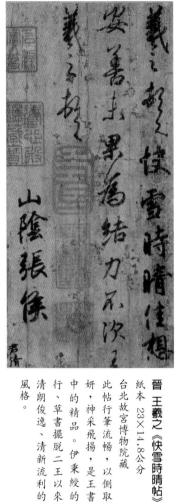

晉　王羲之《快雪時晴帖》

紙本 23×14.8公分

台北故宮博物院藏

此帖行筆流暢，以側取
妍，神采飛揚，是王書
中的精品。伊秉綬的
行、草書擺脫二王以來
清朗俊逸、清新流利的
風格。

# 《行書四條屏》

伊秉綬　1806年　紙本　各120×52.6公分　上海博物館藏

伊秉綬雖然是清代著名的隸書家、碑學大家，但是他的行草書卻同樣相當精彩，這得益於他早年師法唐代顏真卿和明代李東陽的行書，為他的書法創作打下了扎實的基礎，難能可貴是他的行書具有各種不同的風貌，此四條屏完整地體現了他的行書特點。

此行書四條屏創作時間為「丙寅臘月」，

嘉慶十一年（1806），為伊的晚期佳作。在這四屏中，有偏於工整的行楷書，有偏於放縱的行草書，也有帶篆隸意味的行書，每條屏的面貌都相異，變化豐富，但又儼然一體。四屏既能同中求異，又能異中存同。

第一屏和第四屏以行草書為主，行草相雜，時而又嵌入幾個行楷書，視覺對比強烈，但卻不顯突然刺眼。其中第一屏為標準的行書體，氣息和諧一致，這充分體現了伊秉綬調整章法、駕馭全局的本領。第二屏嚴格來說，應該歸為行楷書，結體純粹顏魯公體勢，正氣堂堂、工整端莊。一字一字顯得從容不迫，但行氣又極其通暢。用筆敦厚凝重，但剛中卻可見柔，方中可見圓，剛柔並濟，方圓互見，轉折互用，既表現了雄強剛勁之力，又表現了流暢圓融之美。第三、四屏為行草書，相較第二屏顯得區別較大，用筆圓轉居多，牽絲環繞，收放自如。伊秉綬行書的牽連並不是一味的牽連，他的用筆斷中有連，連中見斷，深諳草法精髓，節奏豐富而明快。

伊秉綬在行書上的才能，在這一件作品中非常清楚地展現出來，正由於他對行書的鑽研，才有如此成熟、多方面的風格，或許也正是由於此因，在創作隸書時才會有更加令人讚歎的結果。

為什麼在伊秉綬的書法創作會產生這種狀況呢？一方面是他自身在書法所下的功夫不可忽視，但另一方面也同當時的社會背景有一定的關係。當時清代對古代文化典籍的整理、編撰為人們提供了詳盡的文化資料，有助於人們在對古代文化全面瞭解的基礎上進行反思。清代書法出現了眾多碑帖、金石文物的整理研究，大大開闊了人們的視野。清代書法出現了眾多的書法理論著作，如馮班的《鈍吟書要》、笪重光的《評書帖》、宋曹的《書法約言》、梁巘的《評書

明 李東陽《雜詩》局部　紙本　29×259.2公分　上海博物館藏

此自作詩，為其外甥作的，李東陽所識(書)。伊秉綬行書學李東陽，將其書體中的頓挫、清峻運用到自己的書法中，再融合豪隸意味，形成獨特的風格。

帖》、吳德旋的《初月樓論書隨筆》、朱履貞的《書學捷要》、錢泳的《書學》、阮元的《南北書派論》、《北碑南帖論》、包世臣的《藝舟雙楫》、康有為的《廣藝舟雙楫》等。在這些種種因素的基礎上，提供伊秉綬別具風格的行書在創作上的滋養。

# 《致東方書》

上海圖書館藏　紙本 23.2×12.5公分

伊秉綬早年以劉墉爲師，行書楷書曾師法劉墉，帖學基礎深厚，後又轉學唐代顏眞卿，將明代李東陽分佈體勢與顏眞卿筆法特點融會貫通成就一家。他的行草書最顯著的特點就是以篆隸筆意寫行草，故而圓渾可愛、沉著有力。此幅作品以行草書爲主，行草相雜，時而又嵌入幾個行楷書，視覺對比強烈，但卻不顯刺眼，氣息和諧一致，這充分體現了伊秉綬處理章法、駕馭全局的超乎尋常的能力和本領。

伊氏的行書有著他自己獨特的一面，每一筆都寫得剛硬，與他的隸書有著相同的氣質，好像這些字不是寫在紙上，而似刻在石頭上一般，所以他的行書同樣具有金石氣味，讓人嘖嘖驚歎。

在行書中，伊很注重豎筆的描寫，在此幅作品中可以看到他對豎筆特別關注，他將豎筆寫得非常直挺，從整體上看就顯得很挺拔和俊秀，另外也使本身屬於柔美特質的行書變得硬朗、壯美。比如說，第一個字「聞」，雖然是行草的字形，顯得很簡單，但是線條卻很剛硬。此作品中，伊將橫筆寫得很古拙，基本上每一個橫筆都不是很平直的一筆，而似刻在石頭上那般又硬又拙，用盡了力氣才寫出來。這完全是篆隸的筆法，但是運用到行草書中，與其他的筆法融合在一起，仍然很和諧、一致。伊秉綬初學劉墉，而劉墉則被稱爲是清代帖學的集大成者，但是伊卻除去了帖學中的嬌柔之氣，保留了篆隸的古拙，可以說，他的行書的氣息同其隸書是相通的。

在結字上，伊將每個字寫得很飽滿，雖然行書沒有隸書那麼容易寫得大而壯，但他還是將字撐滿四周，非常注重字與字之間的節奏和產生的氛圍，顯示出高古博大的樣貌，從這一點講，他沿襲了顏氏的風格。伊秉綬的行書深得顏魯公遺意，但又不拘一格，表現了自己特有的「枯藤老樹昏鴉」的行草書意境，在將碑派用筆融入行草書的創作中，作出了獨特而又大膽的探索和開拓。伊秉綬的行書在清代能不受董其昌、趙孟頫書風的影響，而繼承了顏眞卿行書後又發展了自己的行書風格，在書壇獨樹一幟、化古爲新，形成自己精緻圓潤的特殊風格，這並非是一件容易的事。據謝章鋌《賭棋山莊詞話》載：「墨卿每朝起，舉筆懸畫數十百圈，自小累大，至勻圓爲度，蓋謂能是，則作書腕自健。」可見，伊秉綬縱橫行筆婉轉自如的境界，與他平日的勤學苦練有非常大的關係。

**明 董其昌《蘇軾重九詞》** 1621年 紙本 214×53.3公分 上海博物館藏

此軸行書，深得王羲之、米芾的筆意，用筆圓潤，相較於後人伊秉綬的碑派講究天趣質拙的行草較爲率意娟秀。廣臨古人，綜合各家書風。此書圓勁秀逸，平淡古樸，在章法及佈局中，有古人韻味。

**清 翁同龢《論畫語》** 紙本 166×79.9公分 吉林省博物館藏

翁同龢（1830～1904）字叔平，江蘇常熟人。此幅行書迅捷自如，結體寬博，筆意率眞，氣息淳厚，是晚清學顏諸家中的具有創意的一位。

釋文：間　文燦北上弟尚困劣昨拾書畫。只攜一二種餘俱存揚。尊藏唐碑並宋錢是宜歸趙也東方先生。秉綬頓首

張長史書顏世天放真天

不壽出乃世智隔盦紅

鑾臺之以也少陵云學出仳

古君雄壮与东坡言同

石菴

清　劉墉《論書語一則》　紙本

93×35公分

北京故宮博物院藏

劉墉（1719～1804），字崇如，號石菴，山東諸城人。書法師董其昌兼學顏真卿，用墨厚重，但書風平和敦厚，此幅作品力厚骨勁，蒼韻道。此書行筆流暢，用筆剛研勁健，道俊蒼古。伊秉綬早年就向劉拜師，但又經過自己的努力，創造出了自己的風格。

19

# 《致惕甫書》

局部 紙本 27.3×12.5公分

上海圖書館藏

此幅作品與《致東方書》相比較，行書意味更濃，可見其帖學功底深厚的程度。

帖學發展到清代出現了很多問題，清初的康熙皇帝偏愛優雅的董其昌的書法，當時科舉考試的字體都以董體為尚，大多數人莫不以董書為學習軌轍，董其昌書法風行天下。到乾隆時，弘曆喜歡趙孟頫的書法，於是趙書取代董其昌興盛起來。在皇帝的倡導下，大家都去學習、研究趙孟頫的書法，並且研究極深、極細，總結出許多的規律，用來責己律人，使書風更趨規整，成為標準的「干祿」書體，即所謂的「館閣體」。這樣的結果使書法風格都以帝王的意趣為轉移，一味鑽研其中，導致了書體的規整而刻板。

康乾時代的帖學已病入膏肓，書法家們也意識到了問題的存在，於是他們也想辦法解決這一問題，他們提出的辦法是學習唐碑。乾嘉時期人們便把目光轉向唐人碑版，興起了一股復興唐碑的風氣。當時的書家們也極力倡導，如錢泳、姚鼐、翁方綱等，在他們的提倡和鼓吹下，湧現出了一大批學習唐碑的書家，劉墉便是代表之一。其書法貌豐骨健、味厚深藏，取顏字神韻，康有為稱他的字是集帖學之大成者。

伊秉綬早年便師從劉墉，他從劉墉那裏學到的不僅僅是筆法，而有唐碑的氣韻。更可貴的是他還吸取了唐以前的風韻，因此在他的行書筆劃間流露出一種古韻。他的筆劃流暢但不輕滑，氣度古拙但不粗俗，取篆隸之神融於行書中，形成了一種不同於劉墉書風的獨特風貌。劉墉喜用硬筆短毫和濃墨起筆用藏鋒，欲右先左，欲下先上，在逆鋒折回後再運行，在轉折處用倒臥的偃筆作折鋒，使字顯得厚實有力而又柔和飽滿，但是伊秉綬的行書卻堅硬、方折、俊秀。形成如此不同面貌的原因主要是由於伊並不因為學劉而沉溺於劉，他學習了其書法的精髓，並且通過自己的研究將篆隸的古意加入其中，創作出了別具一格的伊氏行書。

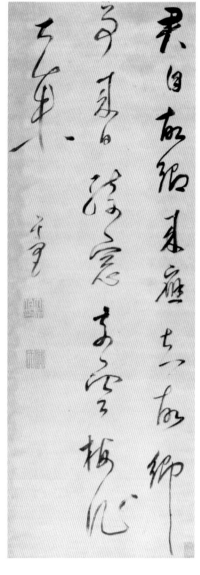

明 董其昌 《王維五言絕句》綾本 154.5×54公分 南京博物院藏

董其昌(1555～1636)，字玄宰，號香光居士，華亭人。此幅書法宏闊而秀麗，得晉唐書法神韻，為董其昌草書上乘之作。

清 玄燁 《行書臨董書王維詩》軸 紙本 151.6×56.3公分 北京故宮博物院藏

愛新覺羅·玄燁，聖祖康熙。好書法，師沈荃，酷好董奇昌書，此書臨摹董書之作，字跡秀逸自然似董書，整體行筆行氣舒朗。(慈)

清 劉墉《元人絕句》
紙本 90×36.9公分
四川省博物館藏
康有為評其為「及帖學之大成」，其行書流暢，圓熟中透出沉厚與古樸。

# 《行書七言聯》

1807年 紙本 131.6×29.3公分
上海博物館藏

伊秉綬的此幅行書七言聯，上下聯分左文計十四字「舊書不厭百回讀，盃酒今應一笑開。」上款「書爲山氏仁兄待詔正之」，末款「嘉慶丁卯昏日 汀洲弟伊秉綬」。

此行書對聯寫得平靜自然，沒有故作求變之刻意，一切都是那麼的寧靜致遠，但是我們依然能夠體會到伊秉綬書法恢弘壯大的氣格。伊秉綬行書的總體格調比較委婉寧靜，此幅對聯尤其如此，上下聯的文字大都接近楷書，偶爾有引帶牽絲，屈曲盤繞。他中鋒行筆，不強調提按，用的依然是熟穩的篆隸筆法，在從容不迫的行筆中似乎敍述著他不變的追求：圓融、寬博、壯美，而不在平結體、章法等方面的刻意求變。

這幅作品看似平淡，但卻是平而不淡，其獨特的魅力也正在於此。正如陶淵明的靜穆自珍一樣，我們如果能仔細品味這一份「平淡」，如同飲用一杯白開水一般，雖然味淡無奇，但那一點純眞自然，依然能讓觀者感動、回味。

此幅作品體勢平衡穩重，線條平直與圓轉相互交錯、堅實渾厚，富有立體感，充分表現出伊秉綬在利用線條分割空間、配置空白方面的匠心和獨到之處。

用篆隸的筆法寫行書是伊秉綬書法的一大特色，他早先以劉墉爲師，後又轉學唐代顏眞卿、明代李東陽的行書，最後才專攻隸書，結果隸書成了他的主要成就。早年的行書學習爲他以後的成就打下了堅實的基礎，同時也正是他對行書的研習深透，才能在使用篆隸筆法於行書時更得心應手，並且形成了獨特風格。

總之，伊秉綬個人還是偏好篆隸的古拙之氣，這也是爲什麼他在這方面成就突出，也是爲什麼他的行書具有篆隸風味的原因。行書在經歷了宋、元、明之後，發展到了巔峰，在趙孟頫、董其昌之後，更是表現得柔美至極，但是伊秉綬把漢代的陽剛、壯大之美帶入了陰柔、纖美的行書中，爲行書的發展做出了一大貢獻。

相於仙館集江亭

蝯叟何紹基

有力。

四川省博物館藏
紙本 136.8×30.5公分

## 清 何紹基《七言聯》

此聯書法得力於顏眞卿，旁及歐陽詢、李邕，並參以《張黑女》，體體遒勁，峻拔流動，將篆隸融合於行楷之中，別具風貌。此書融篆隸於行楷之中，轉折自如，帶有篆意，樸拙有力。

留得銘詞篆山石

王戌晚春宴余於此屬爲書之即正

海琴世仁兄構篆石亭成集焦山鶴銘字爲聯

扶和日沈舟

上海朵雲軒藏
紙本 128×30公分

## 清 康有為《五言聯》

康有為（1858～1927），字廣夏，號長素，廣東南海人。此幅五言聯用筆沉實工穩，使轉靈動，結體寬平整中見險絕，頗具北碑意趣。康有為提出「尊魏卑唐」的主張，所以在他的書法中有明顯的北碑意趣。筆劃平長，結體舒張，轉折多圓，有縱逸奇肆之氣。

追韻羲樣枞

康有卷

## 元 趙孟頫《歸去來辭》局部 卷 紙本
24×146.2公分 遼寧省博物館藏

此卷烏絲欄中字行書，運筆間架有王羲之筆意，而「其」「夫」等字尤接近《蘭亭》。通篇數百字一氣呵成，功力不凡，行筆流暢，氣勢不凡。相比之下，伊秉綬的行書帶有濃厚的篆隸意味。

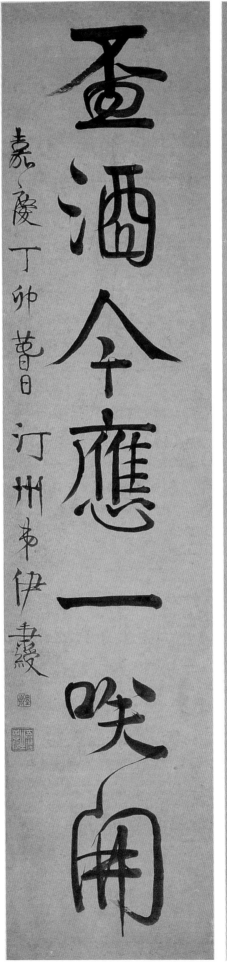

舊書不猒百回讀

山民仁兄待詔正之

盃酒今應一哭用

嘉慶丁卯莒日 汀州弟伊秉綬

魏東三十南詔綠甘子二百䭾上方勑絙報䐗春

光之緣亦支一助奉橘三十霜未降不能多 伊霞臨

辛未九月廿七日炳燭時弄云羊城廬古藥洲

伊秉綬《行書臨閣帖》1811年 軸 紙本 227×32.5公分 日本私人收藏

此行書作品爲伊秉綬晚年佳作。伊秉綬行書師法李東陽，楷書師法顏眞卿，而李東陽行筆師法顏眞卿，所以伊秉綬書法的師承有整體的系統。伊秉綬用直筆書寫最似顏、李行筆精神，運筆到最後以輕頓之筆鋒後作迴鋒而上，全篇字體時重時輕、時粗時細，佈局相當自然率意卻不失平衡。（蕊）

# 《行書》

軸 紙本 132×33.5公分
私人收藏

伊秉綬的行書面貌很多，此幅行書比較工整。伊秉綬行書最初從劉墉入手，後又轉學顏真卿，融篆隸筆法於其中。顏體行書風格與其楷書風格是一脈相承、互相聯繫在一起的。所謂的「顏體」是不應僅指其楷書而是包括其行書在內，雖然顏真卿一直以楷書而著稱於世，但是其行書的成就也相當高。顏真卿一直刻苦鑽研，他在向張旭學習筆法以前，對前代及唐初名家都下過功夫，他學「二王」、北碑、歐陽詢、褚遂良，取諸家之長，又推陳出新，創造出自己的風格。在顏真卿所處的時代，楷書技法成熟，行書的成就淹沒在楷書的盛名之下，但顏真卿能孜孜不倦地研習行體，創造出獨特的風格實屬不易。所以他的行書作品《祭姪文稿》被譽為「天下第二行書」，《爭座位帖》與《蘭亭序》一起，被稱為行書「雙璧」，《劉中使帖》被奉為「書法中神品第一」等等，足以說明顏真卿的行書在行書史上的地位。

顏體行書在用筆上以中鋒為主，與二王一路多用方筆不同，顏體多篆、籀筆法，筆勢圓融，伊秉綬的行書也多用圓筆，古樸含蘊。與顏體行書一樣，在結體上結體寬博，在筆勢上厚重、遲澀。當然伊秉綬的行書也有不同於顏體的地方。伊氏的行書在結體上要比顏體稍緊，顏體總體上字的力是向外的，而伊氏的字外緊內鬆，力是向內的，所以相比較之下，可以感覺到顏體較鬆，而伊的行書寫得很緊。在用筆上顏體雖然沒有束晉二王一路輕靈、迅疾，但還是比較瀟灑、自如，而伊的行書較遲緩，由於遲緩就會使字顯得更緊迫、有力。

從美學思想上講，這兩者所處的時代相去甚遠，社會、文化背景不同，伊秉綬所處的清代在經歷了前代書法的演變，到了一個很尷尬的境地，清代的書家們仍然努力致力於書法的繼承和創新，清代的書家們仍然努力致力以後重新又強調「中和」，讓人欽佩。到了清代「中和」與近人所講的「中和」不同，他是一種陽剛之美與陰柔之美的並重。所以伊秉綬沒法逃出這樣的特定的歷史背景，他的行書雖然已經寫得很陽剛了，但是仍然無法擺脫陰柔的痕跡。這種陰柔來自帖學，他對帖學研究之深使得他無法擺脫這個枷鎖。當然我們也不能忽略他所在行書上所作的努力，及其創造還是應該得到肯定的。

唐 顏真卿《爭座位帖》局部 764年 拓本

北京故宮博物院藏

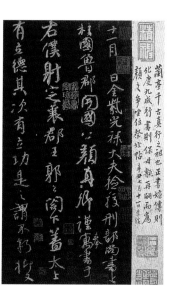

又名《論座帖》、《與郭僕射書》、《爭座位書》，行草書。顏體行書在用筆上以中鋒為主，信筆疾書，蒼勁古雅，有篆籀氣。伊秉綬一直潛心研究顏真卿的書法，他將顏字的寬博體勢運用到自己的書法創作中，別開生面。

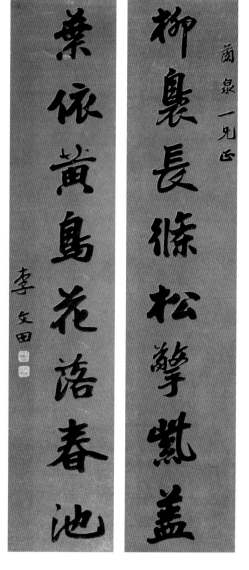

清 李文田《行書八言聯》 紙本 159×38.3公分 廣州美術館藏

李文田（1834～1895），廣東順德人，咸豐九年（1859）探花，擢翰林院編修，歷任禮部侍郎、直隸學政，通經史，精考據。書法由歐陽詢上溯漢魏碑版，參以同時鄧石如、趙之謙之法，與伊氏行書不出帖學的陰柔不同。

三枝米草出金沙
來自天臺節相家
當日蒙恩頒天褱愧
盡五色業頭花

米南宮詩帖

石菴

賢兄處見臨樂毅論便是書過於
董數顧學耳世南止可肩痾歲去
不堪觀練也

伊秉綬

**清 劉墉《臨米芾詩帖》**
紙本 行書 80.1×46.7公分
上海博物館藏

伊秉綬的行書最早是由劉墉入手。此幅行書，為劉墉寫米芾七言絕句一首，爲董其昌書法出於董其昌，而董其昌書法崇米芾，故伊秉綬書略窺劉墉之一系，可從此脈略窺一二。此篇章法疏朗規整，用墨深沉濃重，以裹鋒行運，勁力內聚，外觀肌體圓豐腴，顯得平和敦厚，而骨力堅凝。

# 《薔薇花詩》

紙本 109.9×49.9公分 遼寧省博物館藏

伊秉綬行草書《薔薇花詩》，文曰：「四面垂條密，重陰入夏清。綠攢傷手刺，紅墜斷腸英。粉著蜂須膩，光凝蝶翅明。雨中看亦好，況復值新晴。薔薇花，款下鈐白文印「臣伊秉綬」、朱文印「墨庵」。伊氏行草書源於顏真卿，並廣收博取，古媚勁秀。此幅字大如拳，清朗淳雅，氣魄宏偉，是伊氏行草書法中不可多得的佳作之一。

用筆抑揚頓挫，骨力內含，又參以篆籀筆法，圓潤厚重，精到挺拔。時而工整謹慎，時而盤旋屈曲，從容不迫，如林間溪水，時緩時急，流暢自如。結字上，伊秉綬此幅作品行書、草書雜糅交織，行書端正工穩，草書婉轉流美，方環轉折，使得作品內容更為豐富，節奏更為明確，卻又不覺得有絲毫不自然處，伊氏將草書用行書筆意寫出，如「垂」、「夏」、「清」、「斷」、「須」、「凝」、「明」、「中」、「看」、「亦」、「新」、「晴」、「薇」等字，使行書、草書出現在同一幅作品中，但沒有不和諧之音。由此可見，我們不難感受到作者深厚的功力、嫺熟的技巧和獨到的藝術匠心。

從章法上看，此幅作品除了「看」與「亦」有牽絲相連外，字字獨立，字距行距幾乎相等，因而顯得特別疏朗寬鬆、明快雅致。字體大小粗看之下似乎無甚變化，但細看仍有微妙的大小錯落。整幅作品顯得穩而不平，鬆而不散。

伊秉綬行草書抓住了前人的某一個發光點而加以誇張和發揮，最終形成自己與眾不同的風貌，他挖掘到了獨到的美的價值所在，且不論他的行草書與以行草書著名的書家的差距，單這一點就對我們學書人有著很大的啟示，值得我們學習。

唐 顏真卿 《裴將軍詩》（忠義堂帖）

浙江省博物館藏拓本

清何紹基云：「此碑篆隸並列，眞草相兼，觀其攀頓挫處，有如虎嘯龍騰之妙。且其行間字裏，與《送劉太沖敘》相似」。可見此碑的藝術成就。

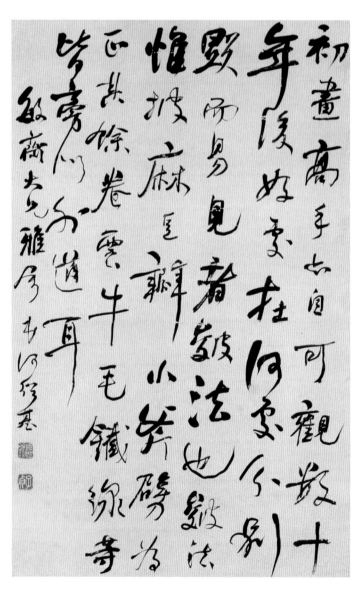

清 何紹基 《論畫語》

紙本 94×57公分 耿梅芸藏

何紹基，清代大書家，學識廣博，於六經、子史皆有著述。書法各體皆工，他的書法取各家之長，稱其「積數十年功力，探源篆隸，入神仙境，晚年尤自課甚勤，摹《衡興祖》、《張公方》多本，神與跡化、數百年書法於斯一振。」

伊秉綬《行書題正希先生像詩》軸　紙本　138.3×36公分

日本小蓬蒼蒼齋藏

此行書字作五言律詩一首，字體雅致清新，用筆瀟灑流暢。文中之正希先生，即指金聲，明崇禎時，安徽休寧人，爲人極有氣節，南都陷於滿人時，糾結義勇軍奮力抗清，抵死不屈。（蕊）

釋文：嗚咽盧溝水，兵車覆陣雲。未容通絕域，聊復整孤軍。宗國苞桑計，空江落木聲。成仁孝陵側，同配宋家文。玉琴先生正題正希先生像，秉綬初草。

# 《五言詩》

1792年　紙本　21×28公分
上海圖書館藏

看過伊秉綬的隸書和行書，再看看他的楷書，很難相信他的楷書可以寫得那麼精緻，尤其在清代碑學盛行的背景下，作為以獨特的隸書風格盛名的伊秉綬仍然能寫得一手精美的楷書，確實很難得，同時從另一個側面也讓我們看到了他極深厚的書法功底。

楷書的風格形式在唐代已得到了充分地表現，而盛開的花朵總將要面臨凋零。直至清初，帖學大壞，一些書家認為學假晉書不如學真唐碑，所以到了清中期以後碑學興起，一些書家認為歐陽詢和褚遂良的字有隸書遺法，顏真卿的字有篆籀筆意，學習漢魏碑版可以先從唐楷入手。因此，在清代初中期，唐楷曾一度復甦，王澍、成親王（永瑆）和翁方綱等學習歐陽詢楷書，錢灃等學習顏真卿楷書。然而，當時的書法家學習唐楷都比較保守，規矩法度有餘，新意妙思不夠，沒有獨特的創造。到清中後期，隨著碑學的深入發展，人們主張充分利用六朝碑版粗獷而不成熟的特點來托古改制，在點畫和結體上發明許多新的處理方法，達到了唐以後變化期的高峰，鄧石如、何紹基、趙之謙、張裕釗、鄭孝胥、于右任、弘一等人將碑與唐楷相結合，開創出一種新的面貌。雖然伊氏在楷書上並沒有像上述人那樣有很大的創新與突破，主要成就還是體現在隸書上，但是他的楷書水準一點也不遜色。

伊秉綬的楷書學顏，從作品本身看，伊氏對唐楷的研習達到了一定的水準，但是他並沒有完全遵循顏體的所有規則，他廣收博取，結合自己的特點寫出了伊氏的楷書。從整體上看，伊秉綬的楷書帶有行書的意味。寫得隨意、流暢、不刻板、勁秀古媚。伊的楷書雖然學的是唐人的風格，但是擺脫了唐楷書框架的束縛，他借鑒了法帖，注重筆劃兩端的起承轉折，強調回環往復的筆勢，寫得流暢生動，頗有行書意味。此幅作品作於壬子（1792），當時伊秉綬三十九歲，屬於比較早期的作品，所以楷書寫得比較工整，沒有之後所寫行書及隸書的鮮明特點。但是從中可以看到伊早年對唐楷的鑽研，得唐楷精神，基本功相當扎實。這為他以後的書法創作奠定了堅實的基礎，在這樣的較好基本功和書法修養的基礎之上才有他隸書的創造。

伊秉綬寫這幅楷書時，不時地用行書來寫，看來他寫得隨意，沒有被楷書的規範、要求所束縛。並且，這幅作品不是臨帖，而是他的詩作，因此從書法創作而言，較為隨意。而從詩的創作來講，卻很有唐詩的意韻，這一點從第一句詩的浪漫氣息就可看出。看來不論在書法，還是在詩歌上，伊一直以唐代為模，努力學習唐代藝術的精髓。所以在他創作隸書時，較容易抓住古人的神韻，創作出如此古樸、勁骨的書法作品。

**清 永瑆《臨歐陽詢法帖》**
紙本 75×45.7公分
天津市藝術博物館藏

永瑆（1752～1823），乾隆第十一子，字鏡泉，號少庵、詒晉齋主人，受封為成親王，是當時代學唐楷另一批由歐陽詢入手的書法家。永瑆自幼即精擅法書，此帖臨歐陽詢帖，亦追尋了歐陽詢秀麗圓潤而道勁的風格；整篇作品字體相當內斂，同時亦有趙孟頫妍麗秀雅的味道。（慈）

唐 顏真卿《東方畫贊碑》局部 751年 宋拓本明裱褙
這是顏真卿四十五歲時所書，大楷，字徑三寸，書法平整峻峭，深厚雄健，氣勢磅礡。

銀漢斺遙夜白露約前庭萬籟一以寂寥、孤鴻

迉短藥伴竹素見此隱遁情偕間隱者誰令弟無

掊兄對林戀風雨執簡懷鶴鴒李期莫鬊俱賜

知中道憂越溪盡日流秦專終古青州堂故無恙

移至慇山靈倦鳥知惜翰逸駟雜絕鞦範跡金

馬門其名曰通隱休沐間盆廬研田目勤墾寸心無

所營千載乃獨閟抗志青雲端齋物夕遠近葭蒼

爌招余母庸改前軫坡園讀書慶无在山水間雕胡

實可炊桂樹馨可攀出山堂云久十見叢菊殘竹林

吾家少二毛窺鏡驚園：海上月曾臨河干檀至今

夢中遊流水迷灣瑗感君友于情掩卷空長歎

春松先生敎正　壬子中秋三夜　汀州弟伊秉綬

---

七賢祠東左右
筠筐列植冬夏
不變貞姜魏陳

**民國 李叔同 《臨張猛龍碑》 局部　1916年　紙本**

夏丏尊氏舊藏

李叔同(1880～1942)，法名演音，號弘一。號漱筒等近兩百多個。出家後，以方筆入楷，一批書家將魏碑與唐楷相結合，開拓楷書新面貌。夏丏尊曾云：「李叔同與古代碑帖涉獵甚廣，尤致力於《天發神讖》、《張猛龍》及魏、齊諸造像，臨寫不下百餘通。」(蕊)

絹姬中
興是賴
晉大夫

# 古穆淳厚 沉雄壯麗——伊秉綬的書法氣格

明末清初，特別是到乾隆、嘉慶年間，由於金石考據之風日熾，加之出土的金石碑銘漸多，在書法界形成了碑學的革新浪潮，書家紛紛練習漢碑，直攀兩漢，使清代的隸書成就超越唐宋而成為繼漢代之後出現又一高峰。此時著名的隸書家有桂馥、伊秉綬、陳鴻壽、鄧石如、吳熙載、趙之謙、何紹基等，其中伊秉綬的隸書又獨樹一幟，有著與眾人不同的成就。

伊秉綬（1754～1815），字組似，號墨卿、墨庵，福建汀州寧化縣人，乾隆進士。伊秉綬繪畫詩文及書法無一不精，尤其以書法名世，其書法沉實敦厚、樸茂大氣、氣度不凡。他的隸書給人的印象極為深刻，吸取了漢碑精華再加以創新，習法漢碑所書之隸體令人耳目一新，雄渾磅礴、氣韻淳正，反映出濃厚的金石氣和書卷氣。《墨林今話》作者蔣寶齡稱讚他「獨創一家」；《藝舟雙楫》列其行書於逸品；吳徐康《前塵夢影錄》云：「墨卿太守，擅分隸而精鐵筆，其所用印皆手製，與桂未穀大令同。」康有為《廣藝舟雙楫》云：「汀州精於八分，以其八分為真書，師仿《吊比干文》，瘦勁獨絕。」康氏又評曰：「本朝書有四家，皆集大成以為楷。集分書之成，伊汀州也；集隸書之成鄧頑伯（石如）也；集帖學之成，劉石庵也；集碑學之成，張廉卿（裕釗）也。」其評非常中肯。事實上，在清代能真正寫出漢碑韻味的古穆樸茂之氣格，可說只有伊秉綬一家。以伊氏隸書的成就來看，即使同時代的鄧石如是以時代的筆法詮釋了漢魏，而伊秉綬則是走入了那個隸書曾經輝煌的年代，完全地融入了那個的大智若愚、大巧若拙的內蘊可以征服每一個真正能欣賞其書法的人。從我們學習漢碑崇尚樸茂古趣的現代眼光看，他比鄧氏做得更為徹底、更為純粹。

只要我們瞭解書法史，就不難發現這種風格在技法和審美上與漢《張遷碑》、《開通褒斜道刻石》有著驚人的相似之處，伊秉綬事實上是有目的地選擇和吸收了表現這種風格的元素，並加以挖掘、誇張、變化和提煉。伊秉綬深受著儒家審美理想的影響，故而在追求文人藝術家崇尚古拙、力避妍巧的思潮下，他的隸書一方面既顯雄壯寬博的金石氣，另一方面又顯古韻蒼厚的書卷氣息。

在章法上，伊秉綬的處理方式又高人一籌。他的隸書整齊穩固，但這種形態如果不加以變化而組成一個章法顯然行不通，因為呆板無生趣、狀若運算的隸書字形被伊氏精巧的藝術匠心所改造，無論大小、長扁字體錯落自然，有時間以舒展長字為主筆來拓展字的外部空間，使每個字的實際空間參差有別，這種方法在伊秉綬隸書對聯或隸書橫幅中屢見不鮮，也成為伊氏隸書章法的獨特之處。

## 一、伊秉綬隸書的藝術特色

在用筆上，伊秉綬把一般漢隸一波三折的線條，變化為沉著平直、橫細豎粗的線條，盡管其用筆與同時的桂馥、黃易有很大的共同之處，但伊秉綬以比較誇張、更加刻意的筆法，作進一步的提煉。點畫的起筆盡量方整，收筆的雁尾盡量弱化，不作一般漢隸裝飾性的強調，單就這一點，就使得他的隸書區別於其他各家所書之隸體，格調十分高古，不同於一般。同時，伊秉綬將隸書本來並不複雜的筆劃簡化概括成直線、點和弧線三種形態，在行氣與字體的佈局中，這三種形態間隔出現，再加上一些傾斜變化和空間疏密對比，使他的作品整體看起來有簡練概括、單純潔淨之感。

字的結體上，他把字的四周撐得滿滿的，中宮疏朗，直線、點、弧線穿插其間，調節了字內的節奏和氛圍，同時又顯示出高古博大的氣象，格調有點像楷書中的顏體。這種結構的產生也並非伊秉綬憑空創造，而是在他洞悉了藝術樸素真摯的本質的基礎上，深入抓住了漢隸精髓後的一次變革，得到了他那氣魄宏偉、威嚴壯麗的藝術風格。其實，從伊氏隸書的成就來看，即使同時代的鄧石如是以時代的筆法詮釋出漢碑韻味，也的確存在著差距。鄧石如是以時代的筆法詮也的確存在著差距。

## 二、伊秉綬隸書的歷史地位及影響

在伊秉綬隸書風格出現之前或之後都很難找到像他有如此成就的書家，真可謂是前無古人，後無來者。後世對伊氏隸書的評論，幾乎眾口一辭，給予了很高的評價。清吳修《昭代尺牘小傳》：「墨卿書似李西崖，尤精古隸。」清趙光《退庵隨筆》：「墨卿、桂未穀出，始遙接漢隸真傳。墨卿能拓漢隸

而大之，愈大愈壯。」清蔣寶齡《墨林今話》：「凡以篆隸名當代，秀勁古媚，獨創一家。楷書亦入顏平原之室。」近人馬宗霍《霋岳樓筆談》：「世皆稱汀州之隸，以其古拙也，然拙誠有之，古則未能。」

的確，伊秉綬隸書的成就是偉大的。我們與鄧石如作一比較，前面說過，鄧石如的藝術成就在於以時代的審美思潮改造了古人，而伊秉綬卻是以古人的審美境界改造了時代。兩種不同的創新方法自然有了不同的結果：鄧石如讓流美取代了漢隸的質樸，伊秉綬的古穆在一定意義上回歸了藝術的初始狀態。隨著乾嘉之後尊碑思潮的興起，拙樸自然的風尚逐漸成爲文人藝術家高境界的追求，從這個角度看，伊秉綬隸書也越來越顯示出其時代性，他在隸書領域的成就也就自然遠遠超越了鄧石如。

歷史上前輩書家對後世書家的影響或者說後世書家繼承和發揚前人的優秀傳統有時多局限於形態的模仿而缺少創造，這樣籠罩在前人影子裏的局面其實不是一個良性的發展。伊秉綬隸書的影響力並不在於後人如何在他的隸書的形貌上有怎樣的繼承，事實上，在伊秉綬之後的隸書家中我們也很難找到一個在形態上貌似伊氏隸書的作品，但這並不表明伊秉綬隸書對後人沒有影響。伊秉綬隸書受到了後人普遍的讚譽和稱許，這本身就說明伊氏書風強大的影響力，他的影響就是伊氏書風對後人的審美取向和精神力量。事實也表明直至今日，這種影響依然存在。

## 三、伊秉綬的行草書

沙孟海先生在《近三百年的書學》中曾經這樣說過伊秉綬：「他的作品無體不佳，一落筆就和別人家分出仙凡的界限來，除去馬行空地自創書風，其餘色色都比鄧石如境界來得高。」

伊秉綬在書法上也有過人的膽魄和才情，在他的行草書中也有不俗的表現。他早年曾師從帖學名家劉墉學習楷書、行書，後來轉學顏真卿行書，特別是對《劉中使帖》有不同的領悟，跟他的隸書一樣，他抓住了顏真卿行書的某一個突出的特徵，以此爲契機，向深度強化和提煉。同時他又吸取了明代李東陽行書的結字特點，形成圓潤、細瘦、勁健、疏朗的伊秉綬行草書風格。伊秉綬行草書無疑是超凡脫俗的，他以篆隸的筆意書寫行草書，將隸書雄渾蒼莽的氣魄移入了行草中，淡化了行草書豐富的提按頓挫，信手寫來，一派自然，近人馬宗霍有「入魯公之室」的評價。

## 四、小結

伊秉綬的成功決定於他直接師法傳統，銳意創新。我們應該注意的是，他的創新不是建立在對傳統繼承的良好基礎之上，而非天馬行空地自創書風。伊秉綬的書法不管是隸書還是行草書，都能執傳統之一端而加以極致化，此乃伊秉綬書法藝術大智慧的體現。

**延伸閱讀**

青山杉雨，《清 伊秉綬作品集》，《書蹟名品叢刊－清伊秉綬作品集》，東京：二玄社，1970。

伏見沖敬，《伊秉綬小傳》，《書蹟名品叢刊 清伊秉綬作品集》，東京：二玄社，1970。

## 伊秉綬和他的時代

| 年代 | 西元 | 生平與作品 | 歷史 | 藝術與文化 |
|---|---|---|---|---|
| 清高宗乾隆十九年 | 1754 | 是年生。 |  | 紀昀、王鳴盛、王昶、錢大昕進士。吳敬梓卒。 |
| 乾隆三十四年 | 1769 | 16歲。補弟子員。 | 和珅被挑選入鑾儀衛，充當皇帝轎旁的一個小侍從。 | 和珅命重刻《淳化閣帖》，並逐卷自作跋文。沈德潛、董邦達卒。 |
| 乾隆四十四年 | 1779 | 26歲。舉鄉試。 | 命和珅在御前大臣上學習行走。智天豹編造清朝年號書，欲獻書求富貴，斬決。 | 翁方綱撰《金陵訪碑記》。漢《華嶽廟殘碑陰》出土於陝西華嶽廟。 |

| 年號 | 西元 | 生平與作品 | 大事記 |
|---|---|---|---|
| 乾隆五十四年 | 1789 | 36歲。中進士，授刑部主事，遷員外郎。 | 安南阮惠襲國都，黎維祁逃。清軍倉皇渡富良江北撤，清軍將廓爾喀人退入關內。翁方綱撰成並刊行《兩漢金石記》於江西南昌。阮元中進士。 |
| 乾隆五十七年 | 1792 | 39歲。作《楷書五言詩》。 | 在藏族人民的支援下，清政府將廓爾喀人逐出西藏。洪亮吉授貴州學政。龔自珍生。 |
| 清仁宗嘉慶元年 | 1796 | 知府伊秉綬請發兵往捕，遭矇蔽。 | 正月，舉行授受大典，高宗稱太上皇帝。舉行「千叟宴」。阮元《山左金石志》刻成。錢坫撰成《十六長樂堂古器款識考》。桂馥編《繆篆分韻》。 |
| 嘉慶二年 | 1797 | 44歲。作《壽泉大兄屬書隸書軸》。 | 派額勒登保、德楞泰、明亮會師鎮壓川楚起義軍。錢坫撰成並刊行《浣花拜石軒鏡銘集錄》。袁枚卒。 |
| 嘉慶三年 | 1798 | 45歲。作《臨柳公權尺牘軸》、《志於道時洒功隸書聯》。 | 命勒保以總統四川軍務兼任總督。河南安陽出土漢《子游殘石》下藏。戴熙、陳潮生。 |
| 嘉慶四年 | 1799 | 46歲。出任廣東惠州知府。 | 正月，高宗卒，仁宗始親政。嘉慶帝向兩廣總督吉慶查詢廣州海口紋銀外流情況。秦震鈞摹刻歷代名人書成《三希堂法帖摹本》。弘曆、羅聘卒。何紹基、吳熙載生。 |
| 嘉慶六年 | 1801 | 48歲。歸善陳亞本叛亂，伊秉綬遣七十餘人直搗其巢生擒之。 | 英國來書願協助鎮壓海盜。俄國商船兩艘違反《恰克圖條約》，到廣州貿易。湯銘摹刻歷代名人書法成《寄暢園法帖》。劉墉、桂馥卒。王昶撰《金石萃編》。 |
| 嘉慶八年 | 1803 | 50歲。作《臨裴岑碑》。 | 內務府廚役成德刺仁宗未中，成德與二子均被凌遲。翁方綱撰成《蘇米齋蘭亭考》。 |
| 嘉慶九年 | 1804 | 51歲。作《臨古法帖》一則。 | 德楞泰、額勒登保、楊遇春、楊芳、羅思舉等續鎮教軍餘部。九月教軍起義結束。阮元編纂《積古齋鐘鼎彝器款識》。劉墉、錢大昕卒。 |
| 嘉慶十年 | 1805 | 52歲。作《變化氣質陶冶性靈四言聯》。 | 直隸查出司書假吊雕印信，串通銀號，虛收冒支大案。從嘉慶元年至此，共虧收卅一萬餘兩。鄧石如、紀昀、桂馥卒。王昶撰《金石萃編》。孫吳《天發神讖碑》毀於火。 |
| 嘉慶十一年 | 1806 | 53歲。伊氏請阮元重刻《石鼓文》置於揚州府學。作《柘庵》予雲。《愛日吟廬》予雪勝二兄。 | 舉等續鎮教軍餘部…… | 鐵保輯《人帖》4卷。錢坫、王昶卒。 |
| 嘉慶十二年 | 1807 | 54歲。並將西漢屬王骨塚二石移置揚州隋煬帝陵。伊秉綬書碑記阮元修揚州隋煬帝陵。作《文以載道隸書五言聯》、於甘泉山。 | 四川綏定與陝西西鄉分別發生新兵起事，即被鎮壓。段玉裁撰成《說文解字注》30卷。 |
| 嘉慶十六年 | 1811 | 58歲。作《滿堂豪翰七言律詩軸》。《世家傳奮史五言聯》。 | 命各省查禁西洋人，並禁民人習天主教。阮元訪阮元於淮陰官署，阮元出示所撰墓刻蔡襄書跡成《福州帖》。梁同書、姚鼐卒。 |
| 嘉慶十七年 | 1812 | 59歲。作《月華洞庭水蘭築相煙十字橫幅》、《經經隸書五字橫幅》。 | 命各省錢糧積欠共達一千九百餘萬兩。清政府決定西洋貨船至澳門時應按船查驗，以杜絕鴉片來源。山東從嘉慶元年以…… | 錢泳摹刻歷代名人書跡成《寫經堂帖》，又《南北書派論》。張問陶卒。楊沂孫生。 |
| 嘉慶十九年 | 1814 | 61歲。作《千章百言之齋》橫幅。 | 因外商每年運銀一百數十萬兩出洋，致內地銀兩漸行短絀，命廣東大吏調查禁止。錢泳編阮元《西嶽華山碑考》。曾國藩生。 |
| 嘉慶二十年 | 1815 | 62歲。是年卒。作《由來意氣合》，直取性情真聯》、《贈詒元九兄世講聯》等。 | 清政府決定西洋貨船……虧空六百餘萬兩。阮元編阮元於淮陰官署，阮元出示所撰墓刻蔡襄書跡成《福州帖》。梁同書、姚鼐卒、段玉裁卒。 |